钦定三希堂法帖（十八）

赵孟頫《无逸》《急就章》《抚州永安禅院僧堂记》《太平兴国禅寺碑》《卫宜人墓志》《归去来并序》

陆有珠 主编

广西美术出版社

前 言

　　《三希堂法帖》，全称为《御刻三希堂石渠宝笈法帖》，又称为《钦定三希堂法帖》，正集 32 册 236 篇，是清乾隆十二年（1747 年）由宫廷编刻的一部大型丛帖。

　　乾隆十二年梁诗正等奉敕编次内府所藏魏晋南北朝至明代共 135 位书法家（含无名氏）的墨迹进行勾摹镌刻，选材极精，共收 340 余件楷、行、草书作品，另有题跋 200 多件、印章 1600 多方，共 9 万多字。其所收作品均按历史顺序编排，几乎囊括了当时清廷所能收集到的所有历代名家的法书墨迹精品。因帖中收有被乾隆帝视为稀世墨宝的三件东晋书迹，即王羲之的《快雪时晴帖》、王珣的《伯远帖》和王献之的《中秋帖》，而珍藏这三件稀世珍宝的地方又被称为三希堂，故法帖取名《三希堂法帖》。法帖完成之后，仅精拓数十本赐与宠臣。

　　乾隆二十年（1755 年），蒋溥、汪由敦、嵇璜等奉敕编次《御题三希堂续刻法帖》，又名《墨轩堂法帖》，续集 4 册。正、续集合起来共有 36 册。乾隆帝于正集和续集都作了序言。至此，《三希堂法帖》始成完璧。至清代末年，其传始广。法帖原刻石嵌于北京北海公园阅古楼墙间。《三希堂法帖》规模之大，收罗之广，镌刻拓工之精，以往官私刻帖鲜与伦比。其书法艺术价值极高，代表着我国书法艺术的最高境界，是中国古典书法艺术殿堂中的一笔巨大财富。

　　此次我们隆重推出法帖 36 册完整版，选用文盛书局清末民初的精美拓本并参考其他优质版本，用高科技手段放大仿真影印，并注以释文，方便阅读与欣赏。整套《三希堂法帖》典雅厚重，展现了古代书法碑帖的神韵，再现了皇家御造气度，为书法爱好者提供了研究、鉴赏、临摹的极佳范本，更具有典藏的意义和价值。

御刻三希堂石渠寶笈法帖 第十八册

元趙孟頫書

無逸

周公作無逸無逸周公曰嗚呼君子所其無逸先

知稼穡之艱難乃逸則知小人之依相小人厥父

母勤勞稼穡厥子乃不知稼穡之艱難乃逸

乃諺既誕否則侮厥父母曰昔之人無聞知周公
曰嗚呼我聞曰昔在殷王中宗嚴恭寅畏天命
自度治民祗懼不敢荒寧肆中宗之享國七
十有五年其在高宗時舊勞于外爰暨小人
作其即位乃或亮陰三年不言乃雝不敢
荒寧嘉靖殷邦至于小大無時或怨肆高宗
之享國五十有九年其在祖甲不義惟王舊為
小人作其即位爰知小人之依能保惠于庶民不
敢侮鰥寡肆祖甲之享國三十有三年自時厥

释文

乃谚既诞否则侮厥父
母曰昔之人无闻知周
公
曰呜呼我闻曰昔在殷
王中宗严恭寅畏天命
自度治民祗惧不敢荒
宁肆中宗之享国七
十有五年其在高宗时
旧劳于外爰暨小人
作其即位乃或亮阴三
年不言乃雝不敢
荒宁嘉靖殷邦至于小
大无时或怨肆高宗
之享国五十有九年其
在祖甲不义惟王旧为
小人作其即位爰知小
人之依能保惠于庶民
不
敢侮鳏寡肆祖甲之享
国三十有三年自时厥

後立王生則逸生則逸不知稼穡之艱難不聞小

人之勞惟耽樂之從自時厥後亦罔或克壽或

十年或七八年或五六年或四三年周公曰嗚呼

厥亦惟我周大王王季克自抑畏文王卑服即

康功田功徽柔懿恭懷保小民惠鮮鰥寡自朝

至于日中昃不遑暇食用咸和萬民文王不敢盤

于遊田以庶邦惟正之供文王受命惟中身厥

享國五十年周公曰嗚呼繼自今嗣王則其無

淫于觀于逸于遊于田以萬民惟正之供無皇

释文

后立王生则逸生则逸
不知稼穑之艰难不闻
小
人之劳惟耽乐之从自
时厥后亦罔或克寿或
十年或七八年或五六
年或四三年周公曰呜
呼
厥亦惟我周大王王季
克自抑畏文王卑服即
康功田功徽柔懿恭怀
保小民惠鲜鳏寡自朝
至于日中昃不遑暇食
用咸和万民文王不敢
盘
于游田以庶邦惟正之
供文王受命惟中身厥
呼继自今嗣王则其无
享国五十年周公曰呜
淫于观于逸于游于田
以万民惟正之供无皇

曰今日耽樂乃非民攸訓非天攸若時人丕則有
衎無若殷王受之迷亂酗于酒德哉周公曰嗚呼
我聞曰古之人猶胥訓告胥保惠胥教誨民無
或胥譸張為幻此厥不聽人乃訓之乃變亂先
王之正刑至于小大民否則厥心違怨否則厥口詛
祝周公曰嗚呼自殷王中宗及高宗及祖甲及
我周文王茲四人迪哲厥或告之曰小人怨汝詈
汝則皇自敬德厥愆衎曰朕之愆允若時不啻不
敢含怒此厥不聽人乃或譸張為幻曰小人怨

释文

日今日耽乐乃非民攸
训非天攸若时人丕
有无若殷王受之迷乱
酗于酒德哉周公曰呜
呼
我闻曰古之人犹胥训
告胥保惠胥教诲民无
或胥诪张为幻此厥
否则厥心违怨否则厥
口诅
王之正刑至于小大民
祝周公曰呜呼自殷王
中宗及高宗及祖甲及
我周文王兹四人迪哲
厥或告之曰小人怨汝
詈
汝则皇自敬德厥愆曰
朕之愆允若时不啻不
敢含怒此厥不听人乃
或诪张为幻曰小人怨

汝詈汝则信之则若时
不永念厥辟信之则若时
厥心乱罚无罪杀无辜
怨有同是丛于厥
身周公曰呜呼嗣王其
监于兹
吴兴赵孟頫书

赵孟頫《急就章》
急就奇觚与众异罗列
诸物名

释文

姓字分别部居不杂厕
用日约少诚
请道其章
快意勉力务之必有喜
宋延年郑子方卫益寿
史步昌周
千秋赵孺卿爰展世高
辟兵第
二邓万岁秦眇房郝利
亲冯汉
强戴护郡景君明董奉
德桓贤良

任逢时侯仲郎由廣國榮惠尝乌
承禄令狐横朱交便孔何伤师猛
虎石敢当所不侵龙未央伊婴齐
第三翟回庆毕稚季昭小兄柳尧
舜药禹汤淳于登费通光柘恩舒
诼正阳霍圣宫颜文章莞财历遍

释文

任逢时侯仲郎由广国
荣惠常乌
承禄令狐横朱交便孔
何伤师猛
虎石敢当所不侵龙未
央伊婴齐
第三翟回庆毕稚季昭
小兄柳尧
舜药禹汤淳于登费通
光柘恩舒
路正阳霍圣宫颜文章
莞财历遍

释文

吕张鲁贺熹涂宜王程
忠信吴仲
皇许终古贾友仓陈元
始韩魏唐第
四披容调柏杜扬曹富
贵李尹桑萧
彭祖屈宗谈樊爱君崔
孝襄姚得
赐燕楚严薛胜客聂邢
将求男
弟过说长祝恭敬审无
妨庞赏葵

释文

褚回池兰伟房减罢军
桥窦阳康
辅福宣弃奴殷满息充
申屠夏修侠
公孙都慈仁氾郭破胡
虞尊僵宪义
渠蔡游威左地余谭平
定孟伯徐
葛咸轲敦锜苏耿潘扈
第七锦绣
缦旄离云爵乘风县钟
华坟乐豹首

市赢匹幅全络纩枲缊
裹约缠纶组
缝绥以高迁量丈尺寸
斤两铨取受
秋稷粟麻
付予相因缘第九稻黍
韭葱蓼釜
粳饼饵麦饭甘豆羹葵
苏姜芜夷盐豉醯酱浆
芸蒜荠
介菜萸香老菁襄河冬
日臧棃柿

釋文

奈桃待露霜枣杏瓜棣
馓饴饧饷园
菜果蓏助米粮第十日
麦恬美奏诸
君袍襦表裏曲领裙襜
褕袷复袭
袴褌单衣蔽膝布无尊
箴缕补祖
缝缘循履舄沓裹越缎
纠靫鞑印
角褐袜巾尚韦不借为
牧人完坚耐

事愈比伦第十一屐荞
洁粗赢窭
贫旆裳索择蛮夷民去
俗归义来
附亲译导费拜称妾臣
戎貊总阅什
伍陈廪食县官带金银
铁铁锥钻
釜鍑鍪锻铸铅锡镫鐎
锭铃鐉
钩钲斧凿鉏第十二铜
钟鼎钘销

释文

匝铫釭锏键钻冶铜镣
竹器簦笠
簟籧篨笔篱簰管篹算
篝徙箪箕
帚筐箧篓椭盂槃案杯
闾碗蠡斗
参升半卮箪榑楄柟檷
匕簪岳瓶
盆瓮瓮荥壶第十三甄
裳甀瓯瓪甓
卢枲纑绳索纺绞纑简
札检署椠椟

家板柞所产谷口茶水
虫科斗蝇虾蟆
鲤鲋蟹鳣鲐鲍鰕妻妇聘
嫁賣媵僮
奴婢私隶枕床杠蒲蒻
蔺席帐帷幢第
十四承尘户帘绦渍纵
镜奁流比各异
工萤重脂粉膏泽筒沐
浴揣撽寡合
同穄饬刻画无寸双系
臂琅玕虎魄

乾璧碧珠玑玫瑰瓮玉
瑶环佩靡从
容射魅辟邪除群凶第
十五竽瑟室
侯琴筑钳钟磬韶箫辇
鼓明五音
杂会歌讴声倡优佻笑
观倚庭侍酒
行解宿昔醒厨宰切割
给使令薪炭
蘿荤孰炊生膹脍炙截
各有刑酸醎

释文

龙璧碧珠玑玫瑰瓮玉
瑶环佩靡从
容射魅辟邪除群凶第
十五竽瑟室
侯琴筑钳钟磬韶箫辇
鼓明五音
杂会歌讴声倡优佻笑
观倚庭侍酒
行解宿昔醒厨宰切割
给使令薪炭
蘿荤孰炊生膹脍炙截
各有刑酸醎

酢淡辨浊清第十六肌
膈脯腊鱼臭
腥沽酒酿醪稽菜程棋
局博戏相易
轻冠帻簪黄结发纽头
颔颐准麋目
耳鼻口唇舌断牙齿颊
颐颈项肩臂
肘卷捥节搔母指手肿
腴匈胁喉
膺髃第十七肠胃腹肝
肺心主脾肾

五脏脆蛴（脐）乳尻
宽脊脺要背偻股
脚膝膑胫为柱腨踝跟
踵相近聚矛
镶盾刃刀钩戟锻铍镕
剑镡缑弓
弩箭矢铠兜鍪铁锤棰
杖桃秘殳
第十八辐辕轴舆轮康
辐毂辐辖
柔边桑轵轼轸轮辕軥
衡盖辕椑

梡厄縛棠彎鞥鞲絆羈
疆茵茯薄
杜鞍鑣錫靳靷茸鞈色
焜煌革畫
髹漆猶黑倉室宅廬舍
樓墊堂第
十九門戶井竈庑囷京
榱橑薄廬瓦
屋梁泥涂暨壁垣牆干
楨板栽
度員方屏厠溷渾糞土
壤墼絭

庖厨库东箱碓硙扇隤春
簸扬
顷町界亩畦埒畷疆畔
畷陌耒犁锄
第廿种树收菱赋税擭
获秉把甾
拔把桐梓枞松榆橖樗
槐檀荆棘
叶枝扶驿骢雏骏骊骝
驴骐骓驰驷
怒步超牂羖羯羠羝羭
六畜番息

释文

庖厨库东箱碓硙扇隤春
簸扬
顷町界亩畦埒畷疆畔
畷陌耒犁锄
第廿种树收菱赋税擭
获秉把甾
拔把桐梓枞松榆橖樗
槐檀荆棘
叶枝扶驿骢雏骏骊骝
驴骐骓驰驷
怒步超牂羖羯羠羝羭
六畜番息

豚麤猪貋貐狡狗野鸡
鸩第廿一修怖
特犅羔犊驹雄牝牡相
随趋槽糠汁
鹜雉鹰
辛犒荸蓊凤爵鸿鹄□
鹞鸠鸹翳貂尾鸠鸽鹑
鸡中冈死戴
鹊鸥枭惊相视豹狐距
虚豺犀兕
狸兔飞兔狼麂麈第廿
二麋尘

释　文

廖鹿皮给履寒气泄注
腹胪胀瘕
疝疥疬痴聋忘痛疽瘀
疢瘘瘕疢
疝瘕颠疾狂失响疟瘕
痛麻泡病
消渴欧懑咳逆让痹热
瘘痔瞬曦
眼笃瘫衰废迎医匠第
廿三灸刺和
药逐去邪黄答伏令岩茈
胡牡蒙甘

释 文

造狱法律存诛罚诈伪
劾罪人廷
尉正监承古先总领烦
乱决疑文斗
变杀伤捕伍邻游徼亭
长共杂诊
盗贼系囚榜笞臀朋党
谋败相引
牵欺诬诘状还反真第
廿八坐生患
害不足怜辞穷情得具
狱坚藉

佐扶致牢疲痈保辜誷
呼噪乏兴猥
逮诇谶求辄觉没人橄
报留受赇柱
冤忿怒仇第卅谗谍争
语相抵触
忧念缓急悍勇独乃肯
省察讽谏
读江水泾渭街术曲笔
研投算膏
火烛赖赦救解贬秩禄
邯郸河间沛

释文

巴蜀颍川临淮集课录
依恩污扰
贪者辱第卅一汉地广
大无不容
盛万方来朝臣妾使令
边竟无
争中国安宁百姓承德
阴阳和平
风雨时节莫不兹荣蝗
虫不起五谷
孰成贤圣并进博士先
生长乐无

極老復丁
大惡癸卯八月十二日吳興趙孟頫

此書不傳久矣非深於書者未易語
也又急就章文字最奇古得柏梁
體制尤為可寶至元辛卯十二月廿八日
濟南周密公謹漁陽鮮于樞伯幾

释 文

鲜于枢跋

极老复丁
大德癸卯八月十二日
吴兴赵孟頫

此书不传久矣非深于
书者未易语
也又急就章文字最奇
古得柏梁
体制尤为可宝至元辛
卯十二月廿八日
济南周密公谨渔阳鲜
于枢伯几

同觀于困學齋之東軒

科升久癈篆隸存章草一變啟字源鍾張

史索法愈尊後百千年世罕論章語叢

夥分部門指陳諸事及蟲鯤風氣朴古理

不煩姓窻展玩開蒙昏書法一一手可捫和今

學之自有元要與此書繼後昆庶使學者知

本根慎勿輕視保尔琨

撫州永安禪院僧堂記

無盡居士誤

古之學道之士灰心泯志於深山幽谷之間穴土以為廬刈草以為衣掬溪而飲煮藜而食虎豹之與鄰猿狙之與親不得已而□名腥芟文彩發露則枯槁同志之士不遠千里裹糧蹑屩来從之游道人深拒而不受也則為之樵蘇為之舂炊為之灑掃為之刈植為之給侍奔

释　文

赵孟頫《抚州永安禅院僧堂记》

抚州永安禅院僧堂记
无尽居士撰
古之学道之士灰心泯
志于深山幽谷之间穴
土
以为庐刈草以为衣掬
溪而饮煮藜而食虎豹
之与邻猿狙之与亲不
得已而□名腥芟
文彩发露则枯槁同志
之士不远千里裹粮
蹑屩来从之游道人深
拒而不受也则为之樵
苏为之舂炊为之洒扫
为之刈植为之给侍奔

走凡所以效劳苦致精一积月累岁不自疲厌觊师见而愍之赐以一言之益而超越死生之岸乌有今日所谓堂殿宫室之华床榻卧具之安毡幄之温簟席之凉窗牖之明巾单之洁饮食之盛金钱之饶所须而具所求而获也哉呜呼古之人吾不得而见之矣因永安禅院之新其僧堂也得以发吾之绪言元祐六年冬十一月吾行郡过临川闻永安主僧老病物故以兜率从悦之徒了常继之常升座说法有陈氏子一厉

走凡所以效劳苦致精
一积月累岁不自疲厌
觊师见而愍之赐以一
言之益而超越死生之
岸乌有今日所谓堂殿
宫室之华床榻卧具
之安毡幄之温簟席之
凉窗牖之明巾单之洁
饮食之盛金钱之饶所
须而具所求而获也哉
呜呼古之人吾不得而
见之矣因永安禅院之
新
其僧堂也得以发吾之
绪言元祐六年冬十一
月吾
行郡过临川闻永安主
僧老病物故以兜率从
悦之徒了常继之常升
座说法有陈氏子一厉

耳根生大欣慰谓常曰谛观师诲前此未誉
当有净侣云集而僧堂狭陋何以待之愿出家
赀百万为众更造明年堂成高广弘旷殆甲
江右常遣人来求文曰公迫常于山而及此也幸
亦成之吾使谓常击鼓集众以吾之意而告
之曰汝比丘此堂既成坐卧经行惟汝之适汝
能于此带刀而瞑离诸梦想则百丈即汝即
百丈若不然者昏沉睡眠毒蛇伏心暗冥无知
昼入幽壤汝能于此跏趺宴坐深入禅定则

释文

耳根生大欣慰谓常曰
谛观师诲前此未闻
当有净侣云集而僧堂
狭陋何以待之愿出家
赀百万为众更造明年
堂成高广弘旷殆甲
江右常遣人来求文曰
公迫常于山而及此也
幸
亦成之吾使谓常击鼓
集众以吾之意而告
之曰汝比丘此堂既成
坐卧经行惟汝之适汝
能于此带刀而瞑离诸
梦想则百丈即汝汝即
百丈若不然者昏沉睡
眠毒蛇伏心暗冥无知
昼入幽壤汝能于此跏
趺宴坐深入禅定则

空生即汝、即空生若不然者獼猴在檻外覩櫺

栗雜想變亂坐化異類汝能於此橫經而誦

研味聖意因漸入頓曰頓入圓則三藏即汝、即

三藏若不然者春禽啼晝秋蟲夜鳴風氣所

使曾無意謂汝能於此閱古人話一見千悟入

紅塵裏轉大法輪則諸祖即汝、即諸祖若不

然者狗齧枯骨鴟啄腐鼠鼓噪呀唇重增飢

火是故析為垢淨列為因果判為情想感為

苦樂漂流汨溺極未來際然則作此堂者有損

释文

空生即汝汝即空生若
不然者猕猴在槛外睹
橹
栗杂想变乱坐化异类
汝能于此横经而诵
研味圣意因渐入顿因
顿入圆则三藏即汝汝
即
三藏若不然者春禽啼
昼秋虫夜鸣风气所
使曾无意谓汝能于此
阅古人话一见千悟入
红尘里转大法轮则诸
祖即汝即诸祖若不
然者狗啮枯骨鸱啄腐
鼠鼓噪呀唇重增饥
火是故析为垢净列为
因果判为情想感为
苦乐漂流汨溺极未来
际然则作此堂者有损

释 文

有益居此堂者有利有
害汝等居比丘宜知之
汝能断毗卢髻截观音
臂刳文殊目折普贤
胫碎维摩座焚迦叶衣
如是受者黄金为瓦
白银为壁汝尚堪任何
况一堂戒之勉之吾说
不虚了常咨参悦老十
余年尽得其末后大
事盖古德所谓金刚王
宝剑云元祐七年十
二月十日南康赤乌观
雪夜拥垆书以为记
至治元年正月廿四日
千江上人过余溪上茗
谈中话及无尽居士所
作永安禅院僧堂记

词意卓绝深有抑扬宗
旨勉励后学之语
因上人求余书故书此
以归之
吴兴赵孟頫

詹景凤跋

赵承旨书永安僧堂记
法出思陵兼子敬洛
神赋尽离畦町而化之
良是乃公得意笔
惟章宜宝藏之以当金
氏天球可也万历
乙未年中秋后十日菱
塘馆获观敬题
新安詹景凤

释文

40

大元勑賜袁州路大仰山重建太平興國禪

寺碑

翰林學士承旨榮祿大夫知制誥

同脩國史臣程鉅夫奉勑撰

皇元有天下佛法益尊大天下名山思致崇

極以稱

释 文

赵孟頫《太平兴国禅寺碑》

大元敕赐袁州路大仰
山重建太平兴国禅
寺碑
翰林学士承旨荣禄大
夫知制诰
同修国史臣程鉅夫奉
敕撰
皇元有天下佛法益尊
大天下名山思致崇
极以称

德意皇慶元年袁州大仰山重建太平

興國禪寺成有司圖上其事

詔加封開山祖師小釋迦曰慧慈靈感貽

應大通正覺禪師二神曰顯德仁聖忠

佑靈濟廣慶王曰福德聖仁忠衛康濟

順慶王

命詞臣嵤揚烈休勒彝堅珉臣鉅夫謹按

释文

德意皇庆元年袁州大
仰山重建太平
兴国禅寺成有司图上
其事
诏加封开山祖师小释
迦曰慧慈灵感昭
应大通正觉禅师二神
曰显德仁圣忠
佑灵济广庆王曰福德
圣仁忠卫康济
顺庆王
命词臣发扬烈休勒垂
坚珉臣钜夫谨按

唐宰相陸公希聲塔銘師名慧寂世
韶州族葉氏父宗朝從為山大圓師悟
曹溪心地直指之奧又從國師忠和尚
得玄機境智之妙又按宜春圖經會昌
元年師来自郴遇二白衣神指其地居之
盖方是時國王侮蔑佛法學徒陵遲
幾不自立而師應七葉之運龍縱此山

释 文

唐宰相陆公希声塔铭
师名慧寂世
韶州族叶氏文宗朝从
沩山大圆师悟
曹溪心地直指之奥又
从国师忠和尚
得玄机境智之妙又按
宜春图经会昌
元年师来自郴遇二白
衣神指其地居之
盖方是时国王侮蔑佛
法学徒陵迟
几不自立而师应七叶
之运龙纵此山

历岁数百其道大暴于
天下斯亦奇矣
神萧姓伯大分次隆初
宅水上游忽夜
半风雨迁庙于堵田汉
晋以来或淖高
原为田或助官军弭盗
御蓄捍患神怪
不可度已迄今水旱疾
疫之祷辄响应
庙而祀者几半天下非
聪明正直能若
是耶神得师而化乃弘
师得神而道益

彰故合祠於師之室封秩必俱大德癸
卯冬十有二月乙亥寺灾明年長老希陵
圖復廠宇冰涉暑陟不懈輸幣薦貨
者川至為殿閣各四樓亭各二堂六祠一
若方丈眾寮若門廡軒庭若庫庖
福以區計廿有八丹碧煥粲制度宏密廣
貟倍于舊而加美焉攢峯突嶂靈潭

释文

彰故合祠于师之室封
秩必俱大德癸
卯冬十有二月乙亥寺
灾明年长老希陵
图复厂宇冰涉暑陟不
懈输币荐货
者川至为殿阁各四楼
亭各二堂六祠一
若方丈众寮若门庑轩
庭若庚库庖
福以区计廿有八丹碧
焕粲制度宏密广
员倍于旧而加美焉攒
峰突嶂灵潭

健瀑風景不改于昔而增勝焉十方来
者莫不驚異讚歎惝怳四顧而忘歸又
建栖隱禪院于城南門為出入祝
鰲之所噫勤矣陵何氏世以儒顯金華
去為釋嗣雪巖欽師之學為臨濟十八
葉孫外弘而內峻學禪而行律故施諸
其徒則尊嚴整齊而學成者眾示諸行

释 文

健瀑风景不改于昔而
增胜焉十方来
者莫不惊异赞叹惝恍
四顾而忘归又
建栖隐禅院于城南门
为出入祝
鳌之所噫勤矣陵何氏
世以儒显金华
去为释嗣雪严钦师之
学为临济十八
叶孙外弘而内峻学禅
而行律故施诸
其徒则尊严整齐而学
成者众示诸行

事則感動聽信而業樹者隆凡三

錫命曰大圓佛鑑禪師於戲是道也藏

體於體則靜無不為推體而用則動無

不虛慧慈以之承六祖開名山二神以之

輔有道惠四方佛鑑以之廓教基弘法

緒其致顯累朝宣光

聖代北僑佽華南友衡廬岿乎大江之右微

47

而著毁而完岂徒然哉
系之辞曰
维大仰山周八百里据
楚之衰昔有神
人伯仲赤灵庙食其间
在唐武宗粤
小释迦至自郴山历涧
绝谷神献异境
瓶钵以安蹒危跰难道
丧不悖既固既
完湜湜曹溪益浚而疏
流为大川畎涤
浍决广浴混冥会于一
源道得其正地

得其勝来學日繁後五百年室燬徒

驤適啟

聖元莫盛匪今莫高匪禪或鎸而刓乾乾佛

鑑統壹儒釋有光厥先揚汋激濟惡衣

粝食以示學人學人若林直指其心有

覺有聞表正失惑遜迓丕變順風駿奔

崇構拓阯高朗博碩如祇陁園青山為

释文

得其胜来学日繁后
五百年室毁徒
骧适启
圣元莫盛匪今莫高匪
禅或镌而刓乾乾佛
鉴统壹儒释有光厥先
扬汋激济恶衣
粝食以示学人学人若
林直指其心有
觉有闻表正失惑遜迓
丕变顺风骏奔
崇构拓阯高朗博硕如
祇陁园青山为

城白雲為屯翼翼言言
緜甲底壬克潰厥
成孔勘且勤職司上言
天子嘉之景命攸敦於恭慧慈洎于大神
赫慧慈洎于大神
鼎崎齊尊靈宮既抗休
號允鑠尚迪
恩綸天經地寧保有無
疆壽我
聖君太史稽首播頌萬
億永殿山門
集賢侍讀學士正奉大
夫臣趙孟頫

释 文

城白云为屯翼翼言言
緜甲底壬克潰厥
成孔勘且勤职司上言
天子嘉之景命攸敦于
赫慧慈洎于大神
鼎崎齐尊灵宫既抗休
号允铄尚迪
恩纶天经地宁保有无
疆寿我
圣君太史稽首播颂万
亿永殿山门
集贤侍读学士正奉大
夫臣赵孟頫

書并篆額

公諱涇之母弟也祖諱楠父
茅脩職郎故參政魯國文節
山石浦曾祖諱洽宋進士及
宜人姓衛氏諱洲媛世居崐

讳然俱隐德弗仕母吴氏宜
人生
大元至元十五年戊寅三月
初七日年十七归吴兴赵氏
为承务郎松江府判官府君
讳由辰之妻从仕郎太平路
繁昌县尹讳孟頬之冢妇集

释文

讳然俱隐德弗仕母吴
氏宜
人生
大元至元十五年戊寅
三月
初七日年十七归吴兴
赵氏
为承务郎松江府判官
府君
讳由辰之妻从仕郎太
平路
繁昌县尹讳孟頬之冢
妇集

賢大學士榮祿大夫柱國魏
國公諱與誾之孫婦資善大
夫太常禮儀院使上護軍吳
興郡公諱希永之曾孫婦至
順三年壬申以府君官後仕
郎封宜人善女紅涉獵經史
事舅致孝相夫教子各盡其

释文

贤大学士荣禄大夫柱
国魏
国公讳与訚之孙妇资
善大
夫太常礼仪院使上护
军吴
兴郡公讳希永之曾孙
妇至
顺三年壬申以府君官
从仕
郎封宜人善女红涉猎
经史
事舅致孝相夫教子各
尽其

道慶妣娌以和御奴僕莊而
慈撫育諸孫愛訓兼至主饋
承祀者七十年府君終于至
正五年乙酉後十九年當至
正二十三年癸卯閏三月感
瘧疾醫禱罔效四月初十日
己酉終于歸安縣崇禮鄉建

释文

道处妣娌以和御奴仆
庄而
慈抚育诸孙爱训兼至
主馈
承祀者七十年府君终
于至
正五年乙酉后十九年
当至
正二十三年癸卯闰三
月感
疟疾医祷罔效四月初
十日
己酉终于归安县崇礼
乡建

德里之寓舍享年八十有六
子一人肅將仕佐郎前松江
府華亭縣務稅課大使孫男
六人桐生前鄉貢進士溫州
路宗晦書院山長柯生湖州
路德清縣典史松生柱生梓
生椿生孫女四人德生適褚

释文

德里之寓舍享年八十
有六
子一人肃将仕佐郎前
松江
府华亭县务税课大使
孙男
六人桐生前乡贡进士
温州
路宗晦书院山长柯生
湖州
路德清县典史松生柱
生梓
生椿生孙女四人德生
适褚

55

彌宁生适倪思齐归生
适陈
谦善止生适陈升善曾
孙男
四人烨炳焕灿曾孙女
四人
贵贵端端闰奴复奴府
君墓
在乌程县雪水乡赵湾
霞坡
原道阻弗克合葬孤哀
子肃
忍死卜是年七月初六
日癸

酉奉枢權葬寓舍西北梁山之原事嚴未暇乞銘謹誌歲月納諸幽　趙孟頫書

歸去來并序

余家貧耕植不足以自給幼

稚盈室缾無儲粟生生
之資未見其術親故多勸
余為長吏脫然有懷求
之靡途會有四方之事諸
侯以惠愛為德家叔以余
貧苦遂見用為小邑于時

风波未静心惮远役彭
泽
去家百里公田之利足
以为
酒故便求之及少日眷
然
有归与之情何则质性
自
然非矫励所得饥冻虽
迫
违己交病尝从人事皆
口腹

自役于是怅然慷慨深
愧
平生之志犹望一稔当
敛
裳宵逝寻程氏妹丧于
武昌情在骏奔自免去
职
季秋及冬在官八十余
日因
事顺心命篇曰归去来
兮

释文

乙巳岁十一月也
归去来兮田园将芜胡
不归
既自以心为形役奚惆
怅而
独悲悟已往之不谏知
来者
之可追实迷途其未远
觉
今是而昨非舟遥遥以
轻飏

风飘飘而吹衣问征夫
以前路
恨晨光之熹微乃瞻衡
宇
载欣载奔童仆欢迎稚
子
候门三迳就荒松菊犹
存
携幼入室有酒盈尊引
壶
觞以自酌眄庭柯以怡
颜倚

释文

南窗以寄傲審容膝之易

安園日涉以成趣門雖

常開棠扶老以流憩時

首而遐觀雲無心以出岫鳥倦

飛而知還景翳翳以將入撫孤

松而盤桓歸去來兮請息交

南窗以寄傲审容膝之
易
安园日涉以成趣门虽
设而
常关策扶老以流憩时
矫
首而遐观云无心以出
岫鸟倦
飞而知还景翳翳以将
入抚孤
松而盘桓归去来兮请
息交

以絕遊世與我而相違復駕
言兮焉求悅親戚之情話樂
琴書以消憂農人告余以春
及將有事于西疇或命巾車
或棹孤舟既窈窕以尋壑亦
崎嶇而經丘木欣欣以向榮泉涓

以绝游世与我而相违
复驾
言兮焉求悦亲戚之情
话乐
琴书以消忧农人告余
以春
及将有事于西畴或命
巾车
或棹孤舟既窈窕以寻
壑亦
崎岖而经丘木欣欣以
向荣泉涓

而始流善万物之得时
感吾生
之行休已矣乎寓形宇
内复
几时曷不委心任去留
胡为皇皇
欲何之富贵非吾愿帝
乡不
可期怀良辰以孤往或
植
杖而耘耔登东皋以舒
啸

临清流而赋诗聊乘化

归尽乐夫天命复何疑

子昂

图书在版编目（CIP）数据

钦定三希堂法帖 . 十八 / 陆有珠主编 . —— 南宁 : 广西
美术出版社 , 2023.12
ISBN 978-7-5494-2721-5

Ⅰ . ①钦… Ⅱ . ①陆… Ⅲ . ①楷书—法帖—中国—元
代 Ⅳ . ① J292.21

中国国家版本馆 CIP 数据核字（2023）第 216083 号

钦定三希堂法帖（十八）
QINDING SANXITANG FATIE SHIBA

主　　编：陆有珠
编　　者：韦　灯
出 版 人：陈　明
责任编辑：白　桦
助理编辑：龙　力
装帧设计：苏　巍
责任校对：梁冬梅
审　　读：陈小英
出版发行：广西美术出版社
地　　址：广西南宁市望园路 9 号（邮编：530023）
网　　址：www.gxmscbs.com
印　　制：南宁市和诚印务有限公司
开　　本：787 mm × 1092 mm　1/8
印　　张：8.5
字　　数：85 千字
出版日期：2024 年 1 月第 1 版第 1 次印刷
书　　号：ISBN 978-7-5494-2721-5
定　　价：49.00 元